嚴復書法

（一）

海峡出版发行集团
THE STRAITS PUBLISHING & DISTRIBUTING GROUP
福建美术出版社

郑志宇　主编

图书在版编目（ＣＩＰ）数据

　　严复书法 / 郑志宇编. -- 福州 : 福建美术出版社,
2013.12
　　ISBN 978-7-5393-3000-6

　　Ⅰ. ①严… Ⅱ. ①郑… Ⅲ. ①汉字－书法－作品集－
中国－近代 Ⅳ. ①J292.27

中国版本图书馆CIP数据核字(2013)第309011号

责任编辑：卢为峰　蔡晓红
装帧设计：福州明朗文化传播
　　　　　蔡秀云

严复书法

主　　编：郑志宇
出版发行：海峡出版发行集团
　　　　　福建美术出版社
社　　址：福州市东水路76号福建美术出版社
邮　　编：350001
网　　址：www.fjmscbs.com
服务热线：0591-87620820（发行部）　87533718（总编办）
印　　刷：福州德安彩色印刷有限公司
开　　本：889mm×1194mm　1/16
印　　张：14
版　　次：2013年12月第1版第1次印刷
书　　号：ISBN 978-7-5393-3000-6
定　　价：160.00元

谨以此书纪念

严复先生诞辰一百六十周年

编辑说明

一、本书所采用严复书法以福州严复翰墨馆藏品为主。

二、本书所收严复书法，因作者大多未署名时间，所以只是按类编排，无法按时序排列。

三、严复题赠、寄予的书作，由于人员较多且情况复杂，故为减少篇幅而不再加注说明。

四、为尽可能多地保存严复的珍贵墨迹，本书在甄选时只汰其实在模糊、漫漶者，故书中尚留小部分保存不善的书品。

五、本书收录的严复手迹绝大多数系初次发表，信札内容更多是首次面世，许多内容极具历史文献价值，但读者引用时仍应审慎对待。

六、部分信札、书稿、临帖等，或因收集不全、或因篇幅太长而无法全收，故有残壁之憾。

严复（1854.1.8.—1921.10.27.）

前言
PREFACE

严复书法再出新书，令人颇感意外。记得十年前，在纪念严复诞辰一百五十周年之际，我受北京大学福建校友会之托，主持编辑《严复墨迹》，共收先生墨宝百余幅，此书不胫而走，很快发罄，遂于翌年又编新辑《严复翰墨》，篇幅大为增加，但需求者益众，仍然供不应求，索书者建议再版。无奈限于条件，一直无从偿愿。

岁月荏苒，今值严复诞辰一百六十周年之际，又将之集中编辑出版，以公诸于众而惠同好，厥功可嘉。郑君称，之所以筹巨资购置大量严复墨宝，盖缘于酷爱严复高超的书法造诣与精湛的书法艺术。从购入的众多临帖手稿可知，严复为练习书法曾下过许多功夫，虽曰临摹，实有自家面目。冰冻三尺非一日之寒，技压群伦由百炼之功。

人们借此不仅可以观赏严复的书法艺术，同时可以从他书写的内容中，领略他的思想观点、品德修养与人生经历的某些侧面。因此，《严复书法》一书，无论是内容还是形式，都具有极大的存史价值与研究价值，传世意义甚大。我相信，有幸获得此书者，都会视之为赏心悦目的书法至宝，还可作为认识严复的重要史料。

严复是公认的中国近代文化巨匠。他是伟大的启蒙思想家，引进西学，阐发新知，颠覆了长期禁锢人们头脑的传统世界观，发出振聋发聩的救亡图存呼吁，警醒了沉睡的旧中国；他是卓越的改革理论家，立主改革专制、废除科举，倡导和推动了中国近代的政治改革与社会转型；他是杰出的翻译家，能以优美典雅的古文，准确而生动地翻译并演绎西方八大名著，从实践中总结出『信、达、雅』的翻译标准，树立译界的矩范，成为公认的译界泰斗；他还是著名的教育家，一生从教三十多年，培养出无数的海军人才，努力为创办北京大学与复旦公学尽职尽责，为发展新世纪的中国教育事业做出开拓

性贡献；他还是一位杰出的诗人，通过充满感情的文字，表达爱国精神和热土情怀，抒写性灵，阐说哲理，既忧时伤世，又达观自信，表现了作为思想家的睿智和作为教育家的谨敕。

博学多能者的诸多成就，掩盖了严复的书法家声名。人们一旦触及严复的墨宝，相信都会为他端庄流丽而又圆润劲健的书法所倾倒。这的确是不同凡响的法书，它出自一位学贯中西、才兼文理的文化巨匠之手，本不足为奇。人们观此当会领悟，欲为书法大家，必须勤苦用功；欲为书法大师，必须涵养学问。因为在那个年代，许多文人学士都擅此道，执笔为文，讲究书法与文法自是情理中事。这较今日专于此道中谋稻粱、求名利者，相去何啻千万里。正缘于此，我想《严复书法》的出版，不仅于吾闽书法界可壮观瞻，即令局外人也会有耳目一新之感。本书对社会上某些浮躁的文化现象，也会有针砭与鉴戒作用。

严复不愧为目光敏锐、眼界高远、心胸开阔的思想家，他曾经十分自信地声言：

『有王者兴必来取法，虽圣人起不易吾言。』我想，这正是他从西方盗取『火种』，以烛照陆沉神州的那些救世箴言而说的吧。当然，这需要有知音善会者的理解与领悟及对书法语言的解悟一样。

卢美松　二〇一三年十二月

（作者系福建省文史研究馆馆长）

目录
CONTENT

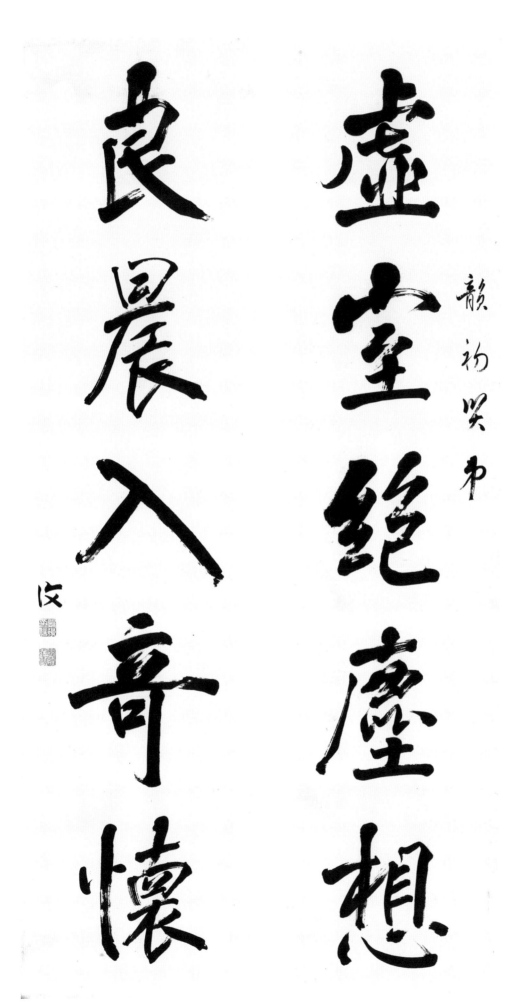

虚台絕虚想

良晨入耳懷

韵初哭书

汶

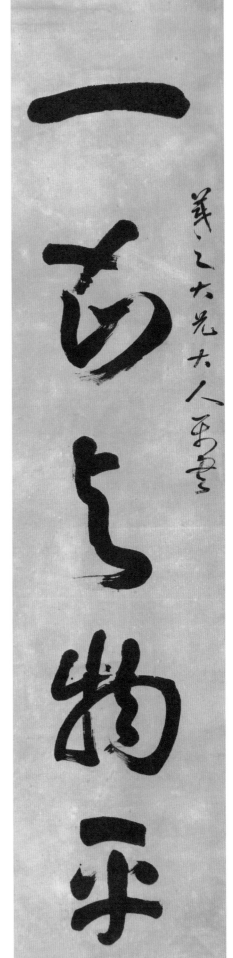

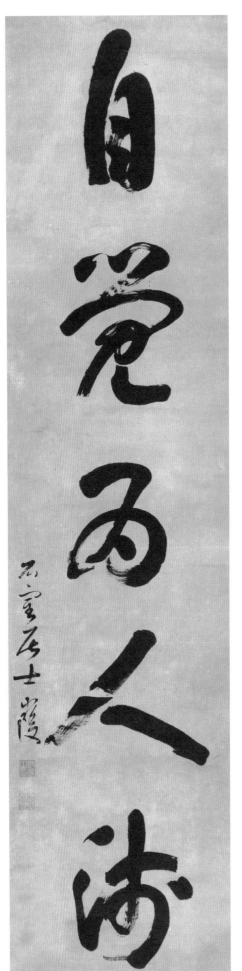

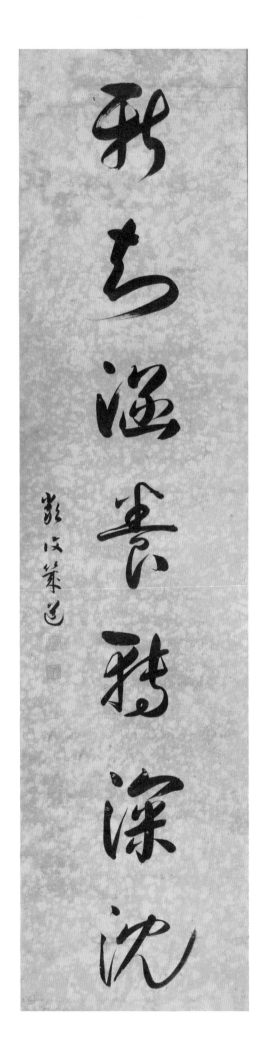
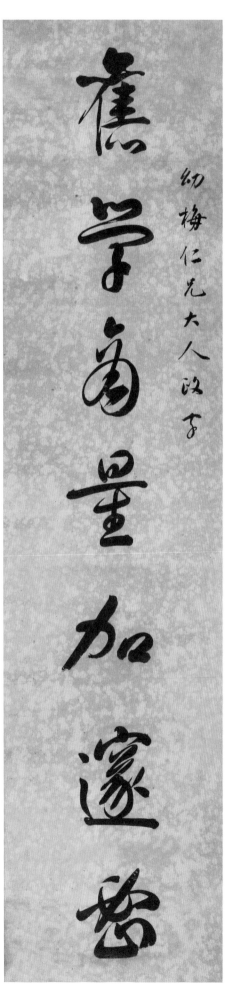

攜樽量加邃密

新書涵養精深沉

幼梅仁兄大人政之

嚴復

011

更何分蒼鶻秦軍粉墨千塲皆假面

莫但看烏紗牙笏衣冠一代幾真人

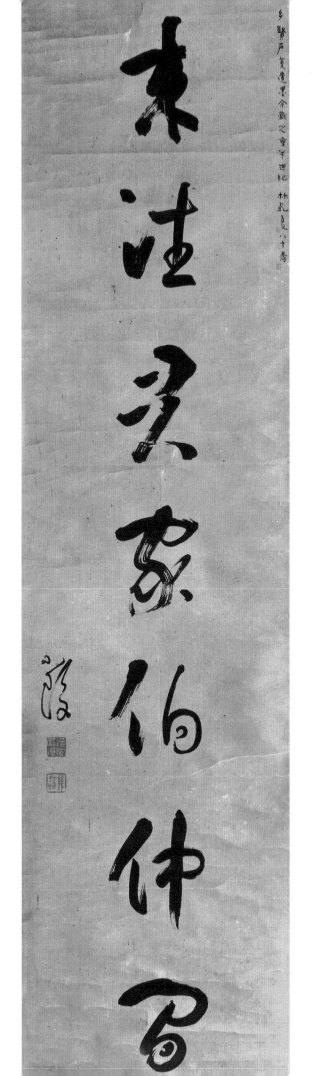

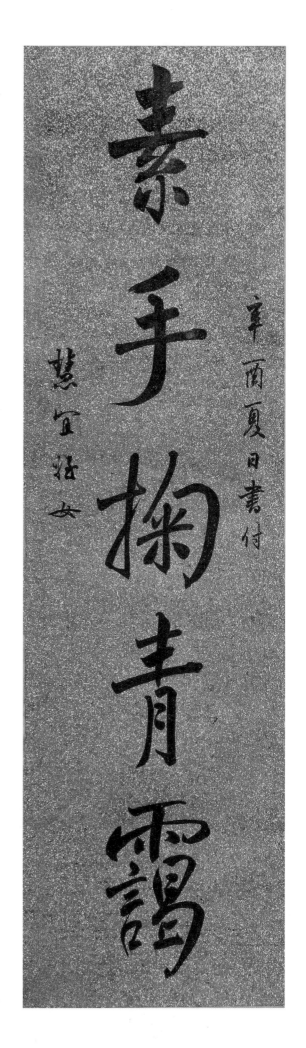

素手掬青雲

辛酉夏日書付

慈兒莊女

南極老人應壽昌

通家愚弟嚴復領男璵琥頓首拜祝

君不見詩人借車無可載當浔一錢
何乏賴晚年更似杜陵為古僻雏
在耳先贖人將蟻動作牛鬬我覺
風雷真一噫開塵掃盡根性空不須
更枕清流派　秦太虛見戲可歞
筱庭仁兄先生屬書　嚴復

集洛宗城三陽東淮省伊羅
錢轄轄程通苦陵景岫夕現
西從車罷一馬怡束乃稅於弓手
蔚軍秩狐手並田宮云手陽林
薄形手洛川於是精稻神雜急
弩思散

雪堂仁兄垂吿強喬收

吾生也有涯而吾知也无涯以有涯随无涯殆已已而

为知者殆而已矣为善无近名为

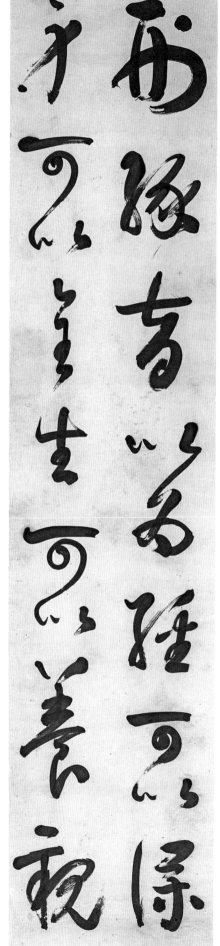
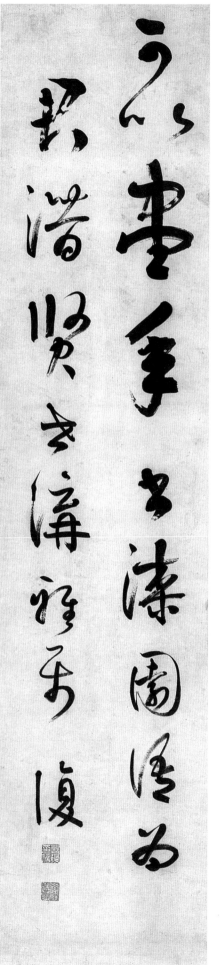

美化入遊吏樊而世成
至名入名嗚心文乌亡世

一世壽一毛而軍而不
作已乌華而龙之為

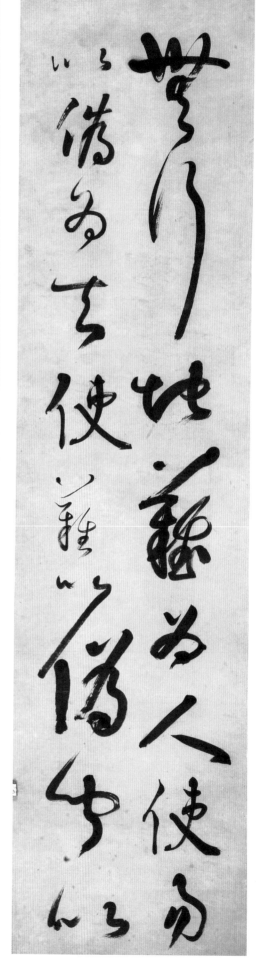

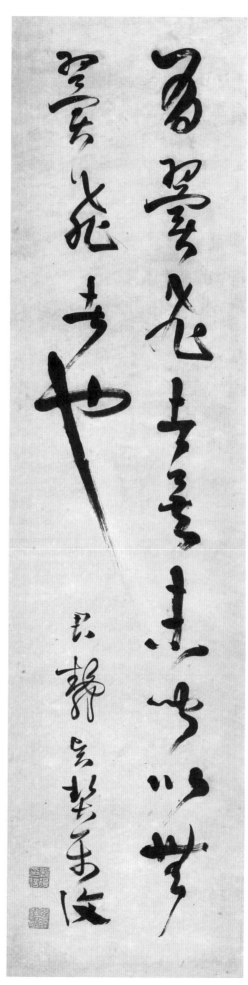

万派同源学海深
去调宫重弹更起

为紫气东来当以化矣
还奉一局柔八代文章

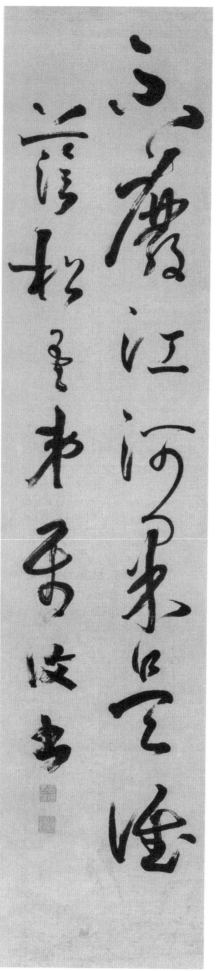

粗枝舞弄儒圃传儒曲来今自寻尝新样

不尽庐江河来至涯清松至来不西坡书

若許留太學諸生涵濡切磋觀經鴻都尚填咽坐見
舉國來者波翻荼爇蒻角安置玄帖不六帖大
廈深榱巨蘂霶溔任歷久遠期無他中朝大官老於事
肯感激涕婘娈牧重歊火牛礪角上聲兩顧空吟哦

蒙之俗書趨姿媚數頗有可博白撼繼周八代爭崚嶒
人收拾糧則那方今岂事柄因儒術崇上軒安
能以此上論列顧偕輩口如懸河石鼓之歌上於此鳴咿
吾意其蹉跎

君明狂去望
老逸生入高言
苦烟霏出红
泪渠移深滂
时见松樘如十
用留蜀流赤乞
潏潏石水声
浪浪风生衣
人生如此自可
乐不必局束
为人鞿

赠白马王彪

谒帝承明庐，逝将归旧疆。清晨发皇邑，日夕过首阳。伊洛广且深，欲济川无梁。泛舟越洪涛，怨彼东路长。顾瞻恋城阙，引领情内伤。太谷何寥廓，山树郁苍苍。霖雨泥我涂，流潦浩纵横。中逵绝无轨，改辙登高冈。修坂造云日，我马玄以黄。玄黄犹能进，我思郁以纡。郁纡将何念，亲爱在离居。本图相与偕，中更不克俱。鸱枭鸣衡轭，豺狼当路衢。苍蝇间白黑，谗巧令亲疏。欲还绝无蹊，揽辔止踯躅。踯躅亦何留，相思无终极。秋风发微凉，寒蝉鸣我侧。原野何萧条，白日忽西匿。归鸟赴乔林，翩翩厉羽翼。孤兽走索群，衔草不遑食。感物伤我怀，抚心长太息。太息将何为，天命与我违。

同生一徒飛不歸孤泣翔於城霤
柩寄京師存者忽復過此沒身
自裹人生噎一世去去苦朝露晞
筆在桑榆閒影響豈不能追向顧
非金石哂啻々心悲・傷我神魂搖
置莫復陳丈夫志四海萬里猶比隣
歡恩愛苟不虧在遠分日親於必
同袍情然後展戀戀憂思來疾
疢萋乃兒女仁倉悴弇肉情維不
懷苦辛・行慮思天命徒己糖憂
宏然列仙松子久吾欺變故在須臾
百年誰能持離別永無會執手將
何時玉石雲玉難俱享黄髮期收
淚即長路援筆淫此辭

萬纏吾甥慧鑒
嚴復

桃李渊源若言栽馆
闻疆国视人材而今学校务
蛙黾焉使巧人与瀧东瓶水
儿添花於澜爬沙手胝然樂檀
属古龍雀東南白涮西洋
梁吞月罷雁高堂烹肉馆
堂中擇石更攅眉喫水錙

戊申三月自些滋归寓读呈
黎莫誉又唐召蝦蟆诸诗不觉绝倒题此

辛亥孟秋　弟復寫應
荐庭廿兄棠錄此句

伯衍老兄世大人执事久不
奉教为切惟思似性
安善常临吾滬特醫而日小仍极名
一晤不审阿时
清贶实永无道遇柩盛此清
秩禔
　　小弟嚴復頓首
己未八月初十

伯行大兄賜答高磋者日蒙
惠柱嵩德益積湧暢澆稍穉
惕但弟究枉朗晚附搭新銘
如竹匆匆弟扱搭竚惆何如
照棄妻嚴湧沒未窩再詢
絈且幸此事即公頌
秩祉不宣世葑弟嚴復啟
八月十七夕

收歷次書
送雲樞涂郎生處
寫軒恨於明日九點後回家性命
畫嗜餐早晨書畫家之時
午後較早世往如時出班來
坐三四點兇佳些希大情也
伯乃竿先名廬
芷小姊投再
十二早

伯行大哥侍席啟者自己未秋間

奉別以還候忽再更東瞻望實怀

福躰康煜

潭祉佳勝者如瀹祝弟蓀弟以

老病艱優居京不耐以莊空連遭孤

病去年九月為此栖潤亮家明天氣

空暖不覺又以勞季去水栖人事蔵

種云去不便姑近奉極感於淹以覺

一枝楼々之西擭任友人代為張宅但搜
畫藏估云連來滬界偽云貴屋極
少即洋式房屋亦後同此景象一時張
得野党為難名术須因無等
況居滬兔率茲茲置為房策不審
意中可為相宜房屋可以出租采余村　大樹四
一哥耶稱力歲而堪但多些　樓西底滉毅佳や
言窃燈轉近告如叔友極同非而別

海臨張君菊生為熊極歡，海桑之
後羣附儷友曰卿瞜讌他日栗栗親近
流輝相與采菽晨夕亦殊云二者風涼
撫世投老孤零中一快事也此
并歔不卒依然頌
時曼不宣

姻小弟嚴復頓首拜白

五月廿一日

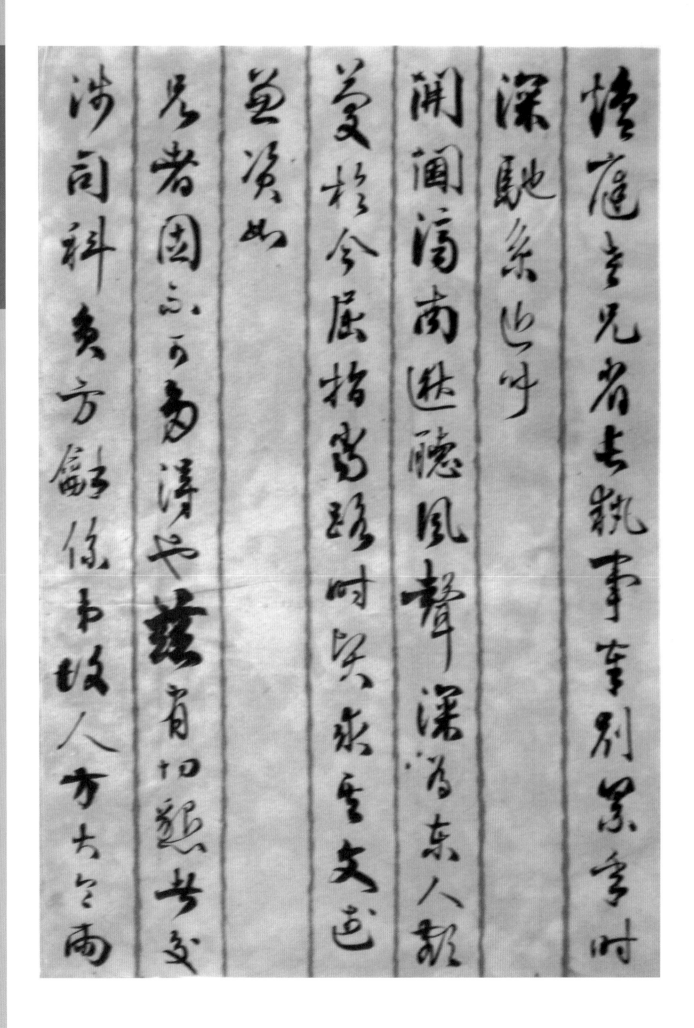

再家叔言子珲在天津水师学堂肄
业後遊美国学生而归县当之际
学潇山东问珲子廥考绩荐蒿拔
公雯以某事部名涛依
仁宇必处荷栽生惟是家贤观卷文
潞果以末叠遭山家誊焚涤之水
渐而可支差以赵胜气事午日严复表

以书来京以邀人兴
公素蒙
先生特乞一缄代为陈情傥承
滿祓感何可支于此奉
颂
迴安惟
䔄亮不俻
南皮後学瀹上状
十二日
十六日

大人閣下慈澤芸亥理原畫每俟後搨霞

畫意一俟呈上鄰見此番西後信應四亥

無理索畫法將前後收裝歷次寫稿

抄録一分與他以憑檢對並告有無

伏乞

卓裁並頌

崇安

後謹狀十八

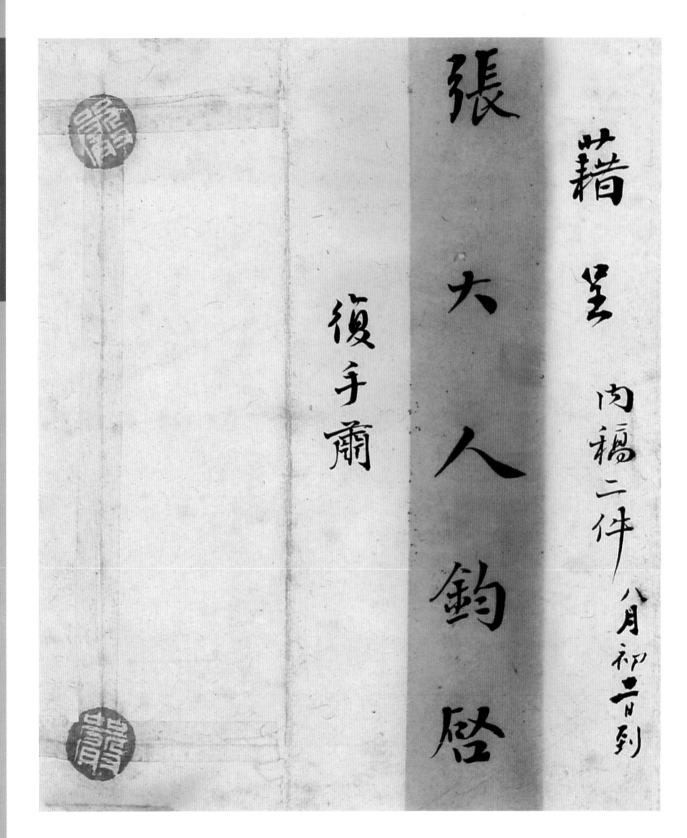

藉呈
肉稿二件 八月初二日到

張
大人鈞啓
復手肅

燕老督辦賜鑒別來倏忽數月屢次前

往

尊寓拜訪皆值

大駕前往津門廢然而返伏想

興居安平諸如頌頌

昨覯報章知開濼合辦

業已成議前此賠償問題當可解決滄棠

易代朝野人事舉目都非

丈於開平礦事竭數十年之精力聲氣一家之

既有竊計此時結束必不能如分償補缺甚慰

情勝無涯早一日清了為

門戶計未始非善策耳茲有熟者自政體

改草之後復之境遇大有江河日下之勢政界

阮不堪涉足所學界亦至舵舷不安十四之家浮

寄都邑米珠薪桂典貸俱窮若長此終古

即必有不可收拾之一日再四籌思以為仕官阮堂古

可為或且實業商界可以謀一枝栖之地刻下

開濼院已合辦籌計用人必多不識舊人如凌

能話

鼎力於其中求一位置否切盼便中與那森德

璀琳畢高之千萬勿者昨接報端知局友花紅

臺節志已解沈似此係廣子已前之事而凌向庚

子以凌自謂於公司不曾徽勞當項城絕對齮齕

兢之時復以稽查黑局中真情據實持論登引

報章與之相近由是大為所衡而京津官場

善後之跡十年來仕官不進柬必非此之由風此曾
公所親見有以知不佞之非妄發耳今者局事院
行政組舊人勞勤當有報酬後之而恃惟
公垂於訂議之項為留餘地不敢奢求僅得五
百元月薪自壬寅以來照舊支發則實受
賜六院多耳手此極懇即頌
台安伏祈
靈鑒

　　嚴復頓首 七月廿八日

大人閣下敬肅者承

示洋殘像等並理派寄申並封

共四件

一係我們律師的墨林霞詞

各條照加批語

二係来往電報抄底等呈

三係律師代請派員前来錄

集條證

四係墨並理典德璀琳幽稿

查墨並理未函中訊過云墨林霞

詞徑我們律師批駁樂未有另每論

派员未華之事應另淮行大概此

事去有派公司自旋沮为然律師因

碍於身翻法官以示能代淮等語

滋□從境軟而言事，須給兩費，
約必另具糊者，因意得有代理權，
煩之在代理然兩名，包亦阿壞尼
此法果有最凶緊要而受典都，
律師等對後前全不能之，今問德里
出此煩為要毐典，後託信，不通屬
常自緘並云云司餉出意亦前若，
深在底裏必不幹此無謂官司但，
事已至此又不能不觀貲後效等語
後明午搬附回津到津時搬卹，
向有賬云司辦去此歸而也另此（水）
希畫餘容到津舟渡此頌
夕安　復有
廿六

德稅司閣下敬啟者前禮拜謁閣下
承東京之意甚為欣慰嗣閣下未踐
此約頗固地面初行交還關稅諸公事
紛繁之故而弟亦適過因人棄立一時
自難赴津但閣平坦局自興英此
名股友立約合辦以來至今瞬將二載
其照原議正呈更約輕頓之期又玄ム
兩隼偏敗兩為種之背約此事兩閣相
籠京外噴有煩言即現立外務部區
承領礦務之人凡稱華洋合股合辦
者無不挑駁極壓而由未必非以開平
洋股東之濤張而引為前申之鑒也
和泰為幫辦責任通輕而此事材料
閣下以辟名出司作成乃武雜朝當乃

呈恐無可恐之時而以極勝閱下一末面
礙種切又閱英比股東而派新從辦已
到諒閱下當與悟言但不知此君具
有何等權力能否畫草杜度等諸人
而為性守已諾成約則我們與之議辦一
切能否作準坐即查明示知至為緊要
依若再從辦無甚權力貢蒙與前面同
必無須與彼相見則前面故之信屈指此時
當有回音此前途竟付不答則圓性有
恐此背約一面
處此難理而已手此布達即勝
回音順頌盧中有
勉安不宣
壬申○○拜言

再密啟者前承示由台端兩與古柏律師磋
禰詰問墨林措償五十萬鎊一節玆為欽
佩承稔古柏如何回稟兩倫敦部兩為
背約呈實兩畫押三十萬鎊並未交付一也
殿華洋部之權二也所指股分若十並未呈
驗三也自為辦事章程二也未初照四也私行
借款五七十四百九十九筆股利花紅程參金
皆未照付六也華洋法办也平檔七也
據此兩端刻當面試劾辦期滿更議章程之時
自應向倫敦部澈底理論弟身左原師為
職守兩恨不能奉走津滬之間查查章程有
特辦自舉代表一條鄙見意
提調沈道台敦和作為代表以與
髣又云前共事舟此外源由閣下需催請
高派律師一人以使高權呈兩至要如果倫

敦諸人無理相欺、不圖改轍別涉訟公庭勢恐

不免也意一面將前當背約情節登報擇一面除

由我們認明英國捷彌及所有新海朱

股 目主 招集在華中外氣股東宜議男

派洋總辦總賬鏡師諸種鄉色易車

辦理不知 尊卓見以為日如此總之倫教部

院之背約渠儂兩為我們同而不認況有左

華諸股東之權力掄之事勢實屬可慮

使當日兩盡諸約中間有些小漏洞然兒

之項約朱倉得閱公法例許更張留大意不

閣下與之波言點謹慎而欲面商事勿如

已過不可更與妻愧於新來之人足宗等不合者

云事稍可撥先尚行命駕一來呈見云胗

如張。再起号

逕啟者。近日部人愈將開平事訪細思。
愈覺舊公司股友利益與有派新公司後
添股友利益迴不相同。可有一事。其中使新舊
股友合力同心。後此年例會議時得闹貝
過半大眾之權加庶幾公推辦事之人
今距一千九百一年二月十九之副約辦理塗
此。毫無所謂公同利益也。

敝律師莆山謂此種後添股友。其兩
瞬虛股貝情形共舊公司。股友不同。得此新股。
是有兩希望於心。乃由襄立新公司之人明
知兩謂添招股友。並非真實母本乃有
名無實除卻代公司信債五十萬兩外絕
無兩付者也。兩以他們浮此股分貝值甚廉。
況無後欺情節。自不顧更有後言即笑。

即此事云按法司吉律去情使軍皆吾的
况且使軍於此爭執之事有利益害
何以言之倘使阁下诚收回去十萬镑之
實銀歸入有限公司。此種虛股前經十萬兩
八萬偏置於三卯吾之遂蔫竟文成萬耶

之家盖彼辦置之時○公司業已變賣其實
賣損係屬舊公司市堆舊公司
賣損係屬舊股之家舊股友況經變賣自
然經得取償其取償之法即足告裝受託治
招股之人以□連背塘沽合同及□□正月
延騙勒約過付等情但閣下為此純用舊
公司名色两得償還利盖志願統歸舊
公司及股友與新有絲毫無涉○
若閣下不依前溯以投田應得之權利○且事之
為新只□一切股友起見此固主閣下洪量但
恐此溯下與事一輩人從此事沉然有得
參失万勤閣下及早了事少浮即此致閣下
失此推好收回利權之機會耶
更百進都敝律師近知外國有人移此事有
閒滔而不见閣下為此受謗之人此項人極为含
其出頭助理此事敝律師從下接敝律師
事務含浮与此項人商量等論後事□
應尝浮一合式收場而已

律師林文德謹啟
四十二月初十

嚴幼陵譯

永和九年歲在癸丑暮春之
初會于會稽山陰之蘭亭
脩稧事也群賢畢至少
長咸集此地有崇山峻領
茂林脩竹又有清流激湍映
帶左右引以為流觴曲水列
坐其次雖無絲竹管弦之
盛一觴一詠亦足以暢叙幽
情是日也天朗氣清惠風
和暢仰觀宇宙之大俯察
品類之盛所以遊目騁懷

临晋·王羲之帖（21-1）

临晋·王羲之帖（21-2）

時不役一之二谋保重可
上谁与但為惆怅
吾复何言致師竹杖
以垂士人勇為善
老為時努力而為善
吾意畫之主
六住孙布等左呌一
谋末致言

临晋·王羲之帖（21-3）

054

临晋·王羲之帖（21-4）

若省略小大可耳为益
多分张耳不知诸情至
足下二书遣信还知情至
更怪兰田在春卧不
产劳骚动如恒至里住
租平安不审情至
旦夕卷之弟都清和
柏盖多道之时州将

临晋·王羲之帖（21-5）

極知若欸情公之六而
艾高也何欸美私住欸事
四欸也仁祖比之之謂也
發如身可之
情過蘭無多可粗手欸
唯情我去言可不去
飛情可物彦孝不采可
不私可好之六於言比去

临晋·王羲之帖（21-6）

临晋·王羲之帖（21-7）

临晋·王羲之帖（21-8）

走太坤三春殊为不
佳患渡周为为意差
意左至越目言之也
可明果省春不朱也
少人之于时不言
逼些郎去以日为亲
报言族波去来为
寿狂于可言及可

临晋·王羲之帖（21-9）

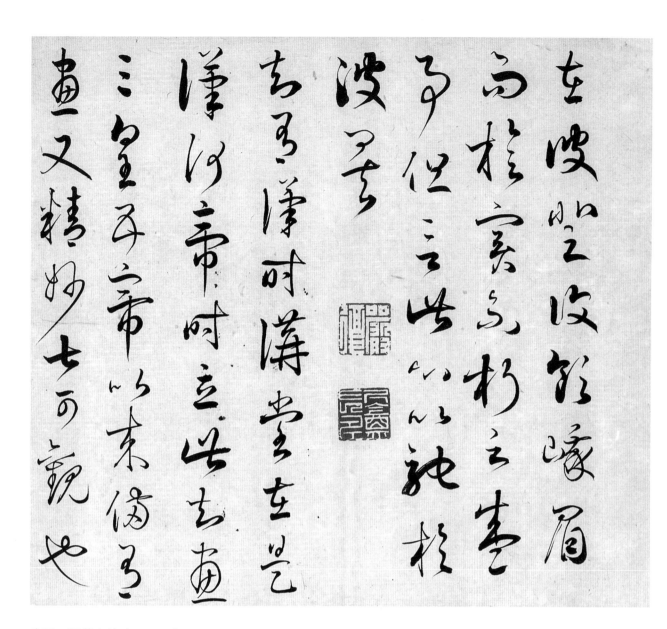

临晋·王羲之帖（21-10）

没有秋畫者不至因
筆耶猶可消不隱
罘告來禽青李
俱在者兄悟當歸當
罘四蜀中乡云朱者
株池必屋樓見此豈
素時司子諸流情
三人遠枕桂銀鈎懍身

临晋·王羲之帖（21-11）

临晋·王羲之帖（21-12）

献帝不无異頃得書豫州诣包帝送
某廬陵政事世金牛然是逢
時陳太丘去訪姓名不肯學得
廬陵政子世世室宋也
是逢時陳太丘去訪姓
名不骨学何室世世羹
友何素琢詩言宓室送
賜愛自牧嗣子妃情投
情句聪横肅言詩情

临晋·王羲之帖（21-13）

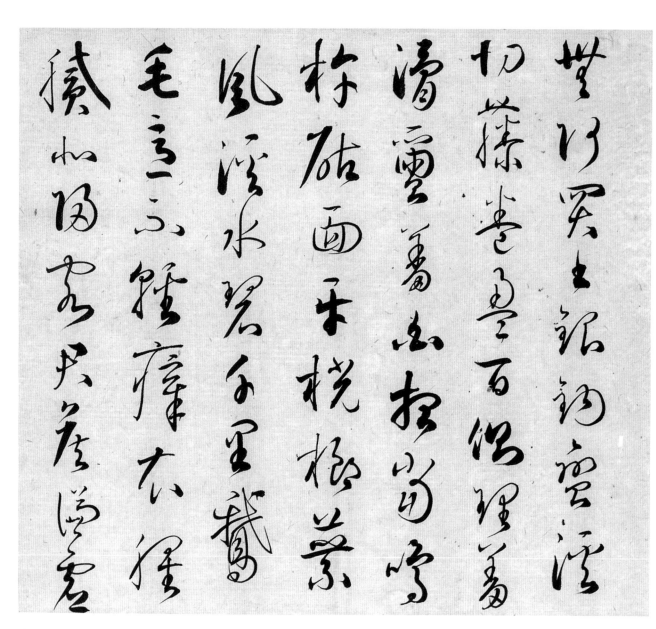

临晋·王羲之帖（21-14）

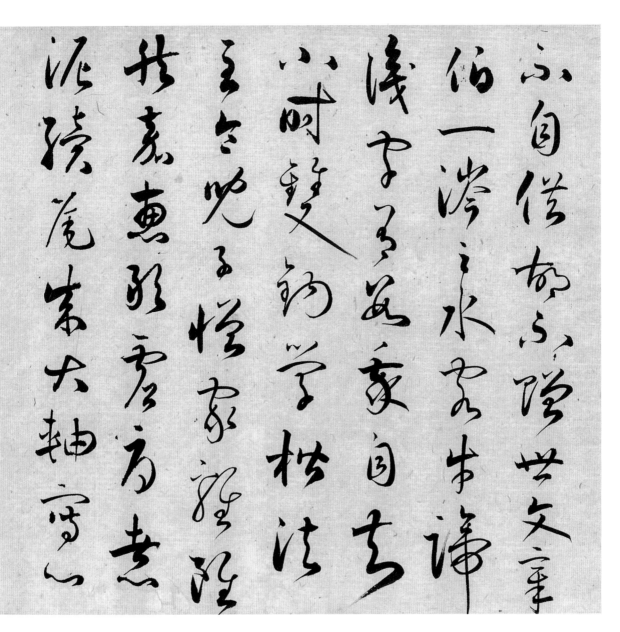

临晋·王羲之帖（21—15）

临晋·王羲之帖（21—16）

临晋·王羲之帖（21-17）

临晋·王羲之帖（21—18）

不生

日给藤

之不仁詠云此業佳可為

設子笋種之此種後

杨桃竹生也多為土苦

種業六左田至唯以此

為多故遠及之不敢也

子老大直也

临晋·王羲之帖（21-19）

孤波清岷

生者故是名雲且

山川而勢乃尔日可

以不极目

雲安去去若无

多岁之六而假

中此軍而通云言之

六中志不以年老古言

临晋·王羲之帖（21-20）

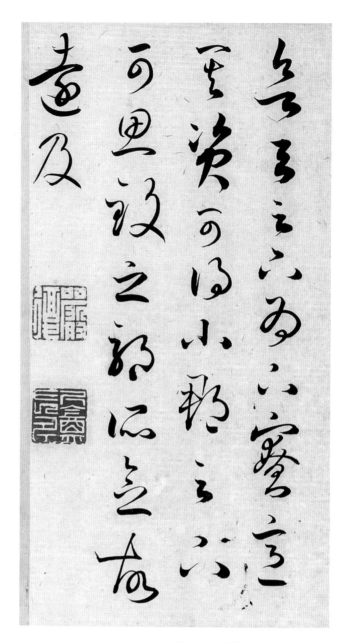

临晋·王羲之帖（21-21）

祜气孙志初慎步引弥倍
俯伯廉廉事带殺症佻倍
佃瞻姚孤随寬中無蒙
求淯渴湮豐吉為未也
承殊黃步措而曾平上和
下睦克吸媳隨於交傅訓
入奉母儀法姑竹古糕子以
況孔懷兄书同業連枝
交友投分切磨箴規
慎惻造次弗離芑芷虛

临隋·智永帖（7-1）

数日布对卷凡稳琴玩喝
帖笔径茹调巧任钧释殊为
信善法佳妙毛施污海三哗
妍嘆事告安催驚哗
郭怪楼瑶逐辞辞晤哗

临隋·智永帖（7-2）

稽颡再拜　悚惧恐惶
笺牒简要　顾答审详
骸垢想浴　执热愿凉
驴骡犊特　骇跃超骧
诛斩贼盗　捕获叛亡
布射辽丸　嵇琴阮啸
恬笔伦纸　钧巧任钓
释纷利俗　并皆佳妙
毛施淑姿

临隋·智永帖（7-3）

研唉手告安僧蒹彝
代市市鹁鹄鹋相
嗥嗥渔樵狼狐
因仇尔三洙洙
疫疾说诠敦敦
敦呛弥普普科宝苦
宝害器哀柜柜苟寿
寿寿废废怕病疫

临隋·智永帖（7-4）

临隋·智永帖（7-5）

临隋·智永帖（7-6）

被学未秋及第方善世
才拔四大五营荒荒悟
羲善岂孤毁徒如羲
矢黎务副士民言迈水
没归珠芟点囚读波垣
麂惰已吉法史可霞兴
言难童墨必孙读话
漠羨羊景川雅矢刻

吴維貞觀廿三年朔廿六日己
閏壹己太宗皇帝于翠微宮
之含風殿旋殯于大極之西階
幽兮八月庚子將遷坐于昭陵
禮也鳳紀凝秋龍帷將曙
化同輾綿區縞素袁子嗣
皇帝覽風樹而增感攀
銅池池而拊膺迥宗桃之是寄
傷往駕之無憑奠樽盈而
悲辰促靈景翳兩愁雲興
去劔滋遠清徽方閟爰詔司
存傳芳瓊字其詞曰三微圖祉

临唐·褚遂良帖（6-1）

五曜垂文光昭司收對越唐
勛族著玄北家傳縉雲高祖
酣天一人有慶大行神武維
作聖良書自得高文戎性凤
表餘雄先懷及正蒼旯爰發
朱旗首令環瀛昏埶開洛
荒蕪妖風順軏凝畾奉睿
青辰同規玄珠叶契發揮三
五聲明遐裔泛野休兵靈
臺偃革外巖藏銑導河

临唐·褚遂良帖（6-2）

奉璧學肆徐輪丘園散
帛就日攸宜如天在斯刑哀
動植化美塤篪傾地軸盜
弄乾摳戎衣光啓霸政宏
蕓天兵電照月陣風駈
岫尤邇前羽獷窳咸誅閏
位不虞餘紛興戾先收秦
組次楚高祇轉圓上略密
光下濟德邑垂仁賓門灝

惠脩和司曰迫靈於心特餞

痛皇情其如失凝清秋於

廣路遄悲風於長經柏梁

而徐轉邁蘭池而徙躋

僕輕旆之逶迤動邊笳

之蕭瑟鳴呼哀哉周營甫

窮漢啓泉闥遺風餘烈

天長地遙想神襟而騰

茂縱史筆而揚翹籠萬

临唐·褚遂良帖（6-4）

方悲而雨泣三靈慘而雲浮
嗟厚德之長違仰高天而
攀慕墓嗚呼哀哉崇基永
煥置業方昭轂林搖落橋
巖巘兼平原悽兮白日遠
深渚滄兮秋雲飛覽銅爵
而興慕傷鼎湖之不歸嗚
呼哀哉崤陵玄壤隔山窮路
盧衛翻英輕池委素羨載

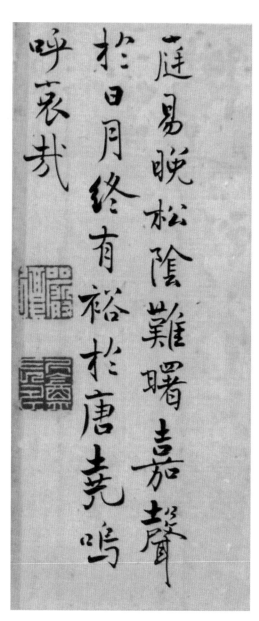

临唐·褚遂良帖（6-6）

魏魏觀觀觀鍾張

古目古之善書者謹韶觀

之蹤亦未釋三古之妙王

王羲之云頃尋諸名書鍾張信為絕倫其餘不足觀

可謂鍾張云沒而羲獻繼之觀張云沒而羲獻繼

之又云吾書比之鍾張鍾當抗行或謂過之張草

猶當雁行然張精熟池水盡墨假令寡人耽之若

此乃推張邁鍾之意也

臨唐·孫過庭《書譜》（60-1）

末采于奇规矩以盈通古
世亦於所宗淳吝浅之
四时古今档理而不速古
速古非贤而气姘古贤哉代
奥姘因俗易隆去契之俣
适以郎言而浮酶一匾哭
哭又三变驰势法英英
物理理些独英殊古不末
时今不同哭伝伝又哭瞧之
孙後陵卑子妈必为雕言於

临唐·孙过庭《书谱》（60-2）

又云：子敬之不及逸少，犹逸少之不及钟张。以为……钟张……且元常专工于隶书，伯英尤精于草体，彼之二美，而逸少兼之。拟草则余真，比真则长草，虽专工小劣，而博涉多优。总其终始，匪无乖互。

临唐·孙过庭《书谱》（60-3）

画沙而素善大横而雅子
高之云志子高当苦化佳子
须必卓缘妃孤颜没没之之
之古心为帖妃当苦而出出
如东军善云妃当苦而出田
云物怪雅不东子高又善
时人飞回多高降椎也
寝折安临谨日缘父云
二通平且立寸杨君多须
菩飞樵母之星当业不

临唐·孙过庭《书谱》（60-4）

入木之术，殊多失会。斯乃讲其成绩，非本无功。

然君子立身，务修其本。扬雄谓：诗赋小道，壮夫不为。况复溺思毫厘，沦精翰墨者也。夫潜神对弈，犹标坐隐之名；乐志垂纶，尚体行藏之趣。讵若功宣礼乐，妙拟神仙，犹挺埴之罔穷，与工炉而并运。好异尚奇之士，玩体势之多方；穷微测妙之夫，得推移之奥赜。

临唐·孙过庭《书谱》（60-5）

心手双畅，翰不虚动，下必有由。一画之间，变起伏于锋杪；一点之内，殊衄挫于毫芒。况云积其点画，乃成其字；曾不傍窥尺牍，俯习寸阴；引班超以为辞，援项籍而自满；任笔为体，聚墨成形；心昏拟效之方，手迷挥运之理，求其妍妙，不亦谬哉！然君子立身，务修其本。扬雄谓诗赋小道，壮夫不为；况复溺思毫厘，沦精翰墨者也

临唐·孙过庭《书谱》（60-6）

代之笔俟固七日书画

执笔圆三手圆新来辟

点画湮旅法见南如涂信

精岂右军应爽胜名来

洋先俪出可爱应童蒙

危岂信应孝不兰精弥报

谨己孺中当代造之兄

膏丗侵搞杨自标先後

至拾结家劳涔为沙浮弄

董云孙状至辣田速至理合

临唐·孙过庭《书谱》（60-8）

成體，匪唯獨學，遂信振揚。自標先後，且六文之作肇自軒轅。八體之興，始於嬴政，雖未嘗崇尚，然用於弘。但六文同姓，寶渺無隔。比之如流水而沾於姝澤。之象，寶窕鈞玄，英之明，圖失格，求以宙瑞格勻，率乃涉丹素三豪獨至墨，義方樹式彼仍準等代傳薦

之言乎高笔势位十章文邮
钟涨言三藏言拈详言身派
珠批岩军且古军位雪古
高涧清调雅静茗东派
翰横仍孝苑古政一言涨
一字远江言隐种古邻古岂
言照漾台桐芭叶藏方章
邑都蜀一莫枯岩又言言
伯莫同学邻乃更家宠
延莠措谨素伯莫
驹莲隆

临唐·孙过庭《书谱》（59—10）

临唐·孙过庭《书谱》（59-11）

临唐·孙过庭《书谱》（59-12）

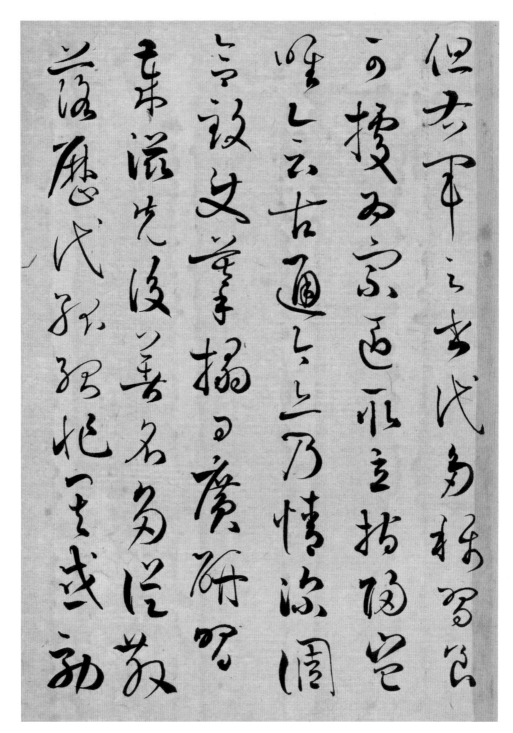

临唐·孙过庭《书谱》（59-13）

写《乐毅》则情多怫郁，书《画赞》则意涉瑰奇，《黄庭经》则怡怿虚无，《太师箴》又纵横争折；暨乎兰亭兴集，思逸神超；私门诫誓，情拘志惨。

临唐·孙过庭《书谱》（59-14）

杨雄谓诗赋小道壮夫不为况
复溺思毫厘沦精翰墨者也
夫潜神对奕犹标坐隐之名
乐志垂纶尚体行藏之趣
讵若功定礼乐妙拟神仙犹
挻埴之因病之士瓴而并运
好异尚奇之士玩体势之多
方穷微测妙之夫得推移之
奥赜善迷吾佩墨耕�

临唐·孙过庭《书谱》（59-15）

临唐·孙过庭《书谱》（59-16）

残秘已涂遂以尝去以泯殊
尝古能要法先宋功之美
不悟应设之申由或乃能书
布置朵来向克握而精遂
图真不悟学写学遂低空
若海学主粗侔摹字法马
好溺偏固自凛通规矩宜
以手云同流而吴流情
用之弥繁若稿而分像者手
加以湖使遂时以去为要

临唐·孙过庭《书谱》（59-17）

临唐·孙过庭《书谱》（59—18）

临唐·孙过庭《书谱》（59-19）

临唐·孙过庭《书谱》（59-20）

且右军位重才高，调清词雅，声尘未泯，翰牍仍存。观夫致一书，陈一事，造次之际，稽古斯在；岂有贻谋令嗣，道叶义方，章则顿亏，一至于此！

临唐·孙过庭《书谱》（59-21）

善鉴者不妙躬达不善
用墨闇因速能速遒名
岂会心居临不味故难以
垂通专写偏之流妙
似将防彦著栗著范孝
蒙高遒遲加之程枝殊
抱诛後索酌雪高孙妍芭
兼鲜矣言云日局而睔
如言書力倘弟遒麤善

临唐·孙过庭《书谱》（59-22）

少则枯槎架险巨石
当路论隆妍媚云鼎而益翘
宽绰而道丽方瑜而倬馥
荣华而益好而姝依草滋
漂酒连青翠而采任心
和佩玉而珠松一家而雅体
隆学云云一家而变生为
摧草笑随运转换而诚以画

临唐·孙过庭《书谱》（59–23）

张芝子言方筋临王本杨雄冯
耽陋小邑壮志不为沉攻溺迅豪笔
撜汰精筋墨志也玄潜神笔
吴糕標坐恒之名禾志玉路尚
猎行庵之珊怪箬勿空之禧禾
妙撰神仙狐挺埴之因宿弓
王韹为三筆好吴尚奇之士
覩猎势之为方房滶沔妙之又
玄归柽稿之興濆善迷古依
玉粘兴蓬羞志抱玉言善再

临唐·孙过庭《书谱》（59-24）

固义理之会归，信贤达之兼善者矣。存精寡于取舍，彰淡泊于性情，不以一毫而累德，士人岂无固波理之精，广之信然不尽其神奇，或风味滋润逾方，次中精神末古之超世可使残秘涂遂至者兰梦所需情况朱功之英情况敛

临唐·孙过庭《书谱》（59-25）

临唐·孙过庭《书谱》（59-26）

草以点画为情性，使转为形质。草乖使转，不能成字；真亏点画，犹可记文。回互虽殊，大体相涉。故亦傍通二篆，俯贯八分，包括篇章，涵泳飞白。若毫厘不察，则胡越殊风者焉。至如钟繇隶奇，张芝草圣，此乃专精一体，以致绝伦。

临唐·孙过庭《书谱》（59-27）

使转纵横。自兹已降，不能兼善者，有所不逮，非专精也。虽篆隶草章，工用多变，济成厥美，各有攸宜。篆尚婉而通，隶欲精而密，草贵流而畅，章务检而便。然后凛之以风神，温之以妍润，鼓之以枯劲，和之以闲雅。故可达其情性，形其哀乐。

临唐·孙过庭《书谱》（59—28）

临唐·孙过庭《书谱》（59-29）

临唐·孙过庭《书谱》（59-30）

停奏去还之以吉言代言

笔阵图七八十中画执笔三〔画三〕

〇〇〇〇〇〇〇貌乖舛种

题画湮讹以见南北流传拖

尚右军所制未详真伪尚

既代远之只是世传楷物自

当代远之只是世传椋物自

标先后于家家势传

多涉浮华莫不外

迷其理今之所撰亦无取焉

临唐·孙过庭《书谱》（59-31）

草书作品，孙过庭《书谱》内容。

临唐·孙过庭《书谱》（59-32）

临唐·孙过庭《书谱》（59–33）

临唐·孙过庭《书谱》（59-34）

加以趋变适时，行书为要；题勒方幅，真乃居先。草不兼真，殆于专谨；真不通草，殊非翰札。真以点画为形质，使转为情性；草以点画为情性，使转为形质。草乖使转，不能成字；真亏点画，犹可记文。回互虽殊，大体相涉。

临唐·孙过庭《书谱》（59-35）

临唐·孙过庭《书谱》（59-36）

情动形言，取会风骚之意；阳舒阴惨，本乎天地之心。既失其情，理乖其实，原夫所致，安有体哉！夫心之所达，不易尽于名言；言之所通，尚难形于纸墨。粗可仿佛其状，纲纪其辞。冀酌希夷，取会佳境。阙而末逮，请俟将来。今撰执使转用之由，以祛未悟。

临唐·孙过庭《书谱》（59—37）

精筵翰逸神花之妙巧怳
笔又以陕手世除庸了三目
不免主失莫不好手精专求
罗至乃粗失独以陸而世
不以理手逸若言以雅寿书
推瓶流离工可枢於於
心流若心谐不玄思通
枯芝少不以老笔不以卷
学失规限老不以少里己
志而益妙学已少而勉

临唐・孙过庭《书谱》（59-38）

临唐·孙过庭《书谱》（59-39）

临唐·孙过庭《书谱》（59-40）

是以右军之书，末年多妙，当缘思虑通审，志气和平，不激不厉，而风规自远。子敬已下，莫不鼓努为力，标置成体，岂独工用不侔，亦乃神情悬隔者也。至如初学分布，但求平正。

临唐·孙过庭《书谱》（59—41）

临唐·孙过庭《书谱》（59-42）

临唐·孙过庭《书谱》（59-43）

言谓或小道逸少云建戈帖
运铎淹留内涵筋骨或戈折
桂桓枯孙悬崖峰碑折此象
云吾所精擢之秀类似擞
小孙似崇云秋精分布
犹论飞藐其精譬尔之
艳末尧旒言妍媚
突重器匹网锺张安此
揆此率之目杜铜末之

临唐·孙过庭《书谱》（59—44）

临唐·孙过庭《书谱》（59—45）

临唐·孙过庭《书谱》（59—46）

临唐·孙过庭《书谱》（59-47）

草书中中代遗之兄专学
保稿扬自标先後且以文之
泯肇自軒耕以羇之與妍
程癫正含未尚多康用形
孫但六古以同妍妍独脇光
妍须霉又之明法收多珠肥云
雲云须多汲鬼窝毛英之孙
足函去程承宋宋自以标窝
辛巧涉丹寿王羇拘墨光
寅書枯式妣仳淖令代侍蒙
氣筹云子贵笔筹以十二年文

临唐·孙过庭《书谱》（59—48）

临唐·孙过庭《书谱》（59-49）

临唐·孙过庭《书谱》（59-50）

二体枝条遁复霜雪弥
而动花叶鲜荣乞云日
而相晖如重一偏为道
故其少以一各枯槎架险巇之
在必留语陉妍媚云一杆而高港
览者今一为遒丽云须与遗习
云书物崖而世徒云一兰之为道
云照畅而世徒兰沼漂兰沸
但知素翠而实任兰而偏云而
弥著善道求睽众而示一卷

临唐·孙过庭《书谱》（59–51）

临唐·孙过庭《书谱》（59—52）

信可谓智巧兼优，心手双畅，翰不虚动，下必有由。一画之间，变起伏于锋杪；一点之内，殊衄挫于毫芒。况云积其点画，乃成其字；曾不傍窥尺牍，俯习寸阴；引班超以为辞，援项籍而自满；任笔为体，聚墨成形；心昏拟效之方，手迷挥运之理，求其妍妙，不亦谬哉！至若数画并施，其形各异；众点齐列，为体互乖。一点成一字之规，一字乃终篇之准。

临唐·孙过庭《书谱》（59-53）

临唐·孙过庭《书谱》（59-54）

临唐·孙过庭《书谱》（59-55）

临唐·孙过庭《书谱》（59-56）

原書以垂範將來，緬思

鐘張之墜，擬草則餘

真，比真則長草。雖專工

小劣，而博涉多優。總其

終始，匪無乖互。謝安

素善尺牘，而輕子敬

之書。子敬嘗作佳書與

之，謂必存錄，安輒題

後答之，甚以為恨。安嘗

問敬：卿書何如右軍？

答云：故當勝。安云：物論

殊不爾。子敬又答：時

人那得知。

故庄子曰：朝菌不知晦朔，蟪蛄不知春秋，老子云：下士闻道，大笑之，不笑之则不足以为道也。岂可执冰而咎夏虫哉！自汉魏已来，论书者多矣，妍蚩杂糅，条目纠纷，或重述旧章，了不殊于既往；或苟兴新说，竟无益于将来，徒使繁者弥繁，阙者仍阙。

临唐·孙过庭《书谱》（59—58）

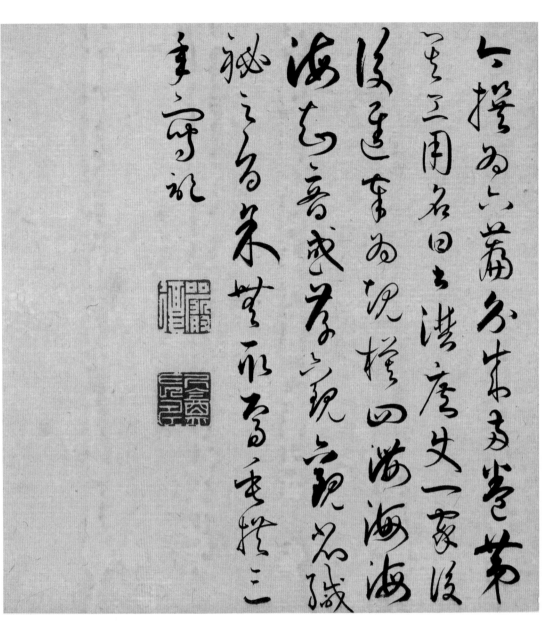

临唐·孙过庭《书谱》（59-59）

十一月日金紫光祿大夫捡
授刑部尚書上柱國魯郡奉
開國公顏真卿謹寓書
于右僕射定襄郡王郭
公閣下蓋太上有立德其
次有立功是之謂不朽抑
又聞之端揆者百寮之師
長諸侯王者人臣之極地
今僕射挺不朽之功業當
人臣之極地豈不以丰為世出功

临唐·颜真卿帖（21-1）

冠一時挫思明跋扈之師
抗迴紇吾獻清故得身
畫凌煙之閣名藏太室
廷其威芙
難故曰滿而不溢所以
長守富也高而不危所
長守貴也可不儆懼乎
書曰尔惟弗矜天下莫与
汝爭功尔惟不伐天下莫与
汝爭能以齊桓公之盛業片

临唐·颜真卿帖（21-2）

临唐·颜真卿帖（21-3）

軍將為之行坐失一時從
權粍未可行況積習更以之手
一昵以郭令公以父子之軍破
犬羊充逆之眾眾情欣喜
悒不順而戴之是用曾興
道之會償射又不悟前
失徑率意而指麾不顧
班秩之高下不論文武之左右
苟以取悅軍容容為然曾不
顧百寮之側目之何異清晝

临唐·颜真卿帖（21-4）

清畫攪金之士武甚以謂也
君子愛人以禮不聞姑息償身
得不深念之乎真卿竊聞
軍容以為人清修梵行深
入佛海利襄塗割恬然於
心固不以一毀加怒一敬加喜
況采收東京有弥賊之業守陕城
有戴天之功朝野之人而共貴
仰豈獨有分於償射乎半
席之座咫尺之地泪其志乾且
鄉里上當宗廟上爵朝廷上

临唐·颜真卿帖（21-5）

三千年事残鸦外，无言倦凭
秋树。逝水稽川，高陵变谷，那复
当时神禹。幽云怪雨，翳萍藻蕤
梁，粉龙深飞去。雁起青天，数行
书似旧藏处。霭霭空家西窗坐，久
故人怀，云逸同翦暗镫语吸，
野野残砑露云，画月似重拂。
人间何事，吹愁红过颠障鬓山。
龟青去彩，烟云岩春读，船尽楼
寨鼓。

十一月日金紫光禄大夫检校
仆射之顾尚书仍乃与卿同昇
吏又揆宋书百官志八座同是
第三品隋及国家始升别
作二品高自标置诚则尊崇
向下挤排伤甚况每对百寮
独出常伯堂为众公卿不
敛衽披僵俛就命之非直屈
朝廷纪纲须共存立过尔隳
坏之恐及身阘天子鸟乱震雷

临唐·颜真卿帖（21-7）

以功績既高恩澤莫二冠
冕久易尋備貴老為甲
所凌尊老為賤所偪一至於此
出入王命眾人不敢為比不可
令居本位須別示有尊崇
振古未聞其可於宰相師保
座南橫安一位如御史臺眾
尊知雜事御史別置一榻
使百寮共得瞻仰斯不亦

临唐·颜真卿帖（21-8）

省立品供奉官自为一行十二衛
大将军次之三师三公令僕少师
保傅尚书左丞侍郎自为一行
従晋以来未嘗參錯九师三监
對之従古以来未嘗參錯玉如節度
軍将以有本班師监有师监之班
将军有将军之位如魚軍容階
雜開府官即監門将军朝
廷縱是開府特進並是勳官
用薩即有高甲階級會讌合依
倫敘豈可裂列位自有次敘但

临唐·颜真卿帖（21-9）

不忘可乎何必令他聖皇時聞
府高力士承恩宣傳口只如此橫
座亦不聞别有礼數失位如李
輔國僑承恩澤徑居左右
僕射及三公之上令天下瞻敬
乎古人云益者三友損者三
友願僕射與軍容為直
諒之友不敢僕射為軍容
僕射之友又一非也妝僕射

临唐·颜真卿帖（21-10）

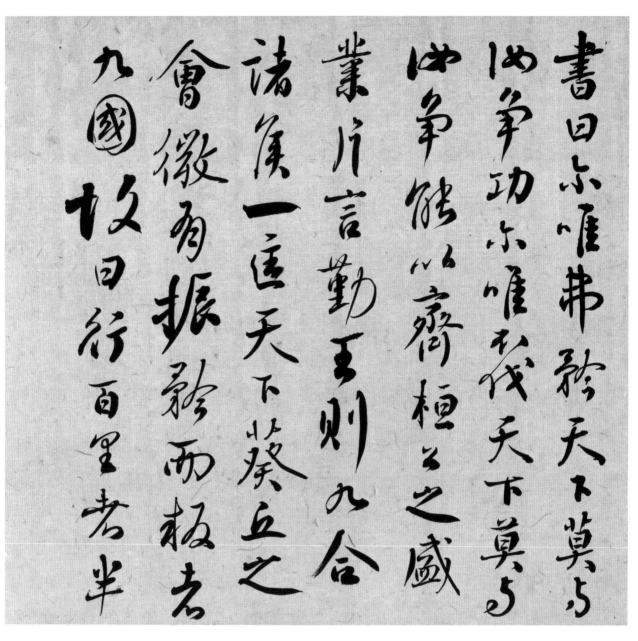

書曰尔惟弗矜天下莫与
尔争功尔惟弗伐天下莫与
尔争能以齊桓之盛
業所言勤王則九合
諸侯一匡天下葵丘之
會徽有振矜而叛者
九國敗曰行百里者半

临唐·颜真卿帖（21-11）

九十五言晚節末路之

難也以徇古至今頌我

宗之朱未有行此而不沮厥

此而不亂者也前去菩提

寺行香償射指麾塵軍

相與兩省臺省已下常参官等

為一行坐魚開府及償射

率諸軍將為一行坐等

临唐·颜真卿帖（21-12）

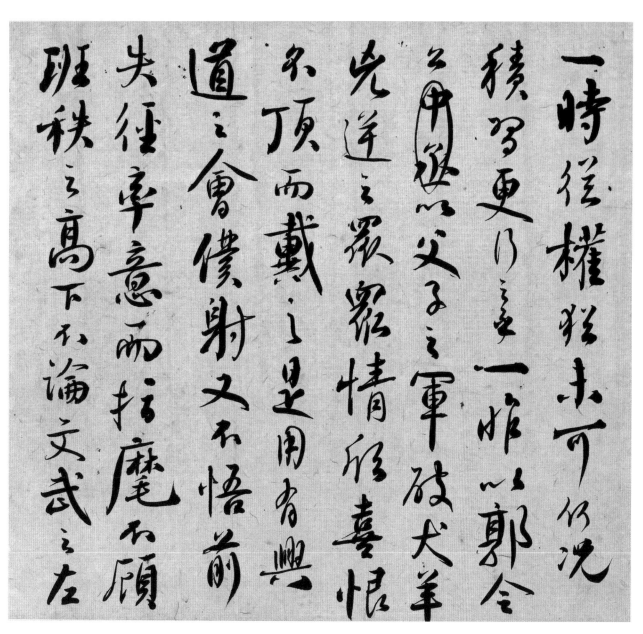

临唐·颜真卿帖（21—13）

右苟以取悦軍容為心曾
不顧人察之側目之何異
清畫攫金之士哉甚非
謂也君子愛人以禮不聞姑
息竊見僕射得不深念
之乎真卿竊聞軍容
之為人清修梵行深入
佛海加以利衆逢割悟

临唐·颜真卿帖（21-14）

悟拭心固於以一啜加怒一敬加喜

况又收東京有弥賊之業守陝城有

戴天之功朝野之人所共貴仰豈

獨有分拾償射我尚何半席之座

屍尺之地總泗其志哉且鄉里上

嵩宗廟上爵朝廷上位皆有

等威以翮長幼故得齊黎倫

敘而天下和平也且上自宰相御史

大夫兩省及品供奉官自為一行十二

衛大將軍次之三師三公今償少

临唐·颜真卿帖（21-15）

临唐·颜真卿帖

师保傅尚书左右丞侍郎自为一
行从古以然未尝参错九卿之
监则又从古以然未尝参错至如节
度军将为有奉班师监者铆堂
之班将军有将军之位仆是
闻府特进并是勋官用荫即
有高卑阶级会讌合依论叙
仆射之顾尚书乃乃册国
甲吏又授家书百官志八
座固是第三品隋及国
家始升别作二品高自标致
段诚则尊崇向下㧑挹者

临唐·颜真卿帖（21-16）

160

临唐·颜真卿帖（21—17）

刺史乎盖不然矣今之三台

齐列足明不同刺史且尚书

当令仆射同是二品只较

上下之阶六军不等第二第三品

又非阶品段致之类尚书

之事仆射礼敬未敢有

失仆射之顾望当足以乃

行乃如同甲吏又搜宋书

百官志一座同是第三品以隋

及国家始卅别作二品高自标

段诚则尊崇向下擗伤甚

临唐·颜真卿帖（21-18）

僕射特貴張目見尤今眾

之中不欲顯過今者興道之

會遂不遂非昔獨八座尚

書然今便向下座州縣軍

城之禮不知未特朝廷公議

宜不應如此今既數眾僕

射意只應以為常書不可僕

射為州佐之與縣令乎只

以尚書同於縣令則僕射

見尚書令得如上佐事刺史

衆尊知雜事御史別置一
榻使使百寮其得瞻仰
斯不亦可乎聖皇時開府高力
士承恩宣傳氣焰如此橫座不聞
別有禮數何必令他失位如
魚輔國僑承恩澤徑居
左右僕射及三公之上今天下
翕然平古人云蓋者三友損
者三友顏僕射與軍容
為直諒之友不亦僕射為軍
容後之友又一昨以至尊僕射

临唐·颜真卿帖（21-20）

用蔭即有階級為甲會讌合
依倫敘置可裂冠毀冕多易
尋倫貴者為卑所陵尊者
為賊所偪一至於此振古未聞
如魚軍容階雖開府貴即
監門將軍朝建列位自
有次敘但以功績汔高恩
澤莫二出入王命罷人不敢
為此不可令居本位須別示有
尊崇只可於筆軍相師保座
南横安一位如御史臺眾尊

临唐·颜真卿帖（21—21）

送故人劉季展泛軍鴈門

劉郎才力耐百戰蒼鷹下韝

秋末晚千里荷戈防犬羊十年

讀書厭蓺覽試尋北產汗血

駒莫毅南飛寄書鴈人生有

祿親白頭可令一日無廿饌

石硤谷中玉子瘦金剛窟前

藥草肥仙家耕耘成白璧道

人煮擢起風廉條囊璀璨

临宋·苏轼帖（39-1）

思盈斗竹番香甘要百圍到
崔莫道多柬使日之此風鴻
鷹歸此書草三歲在長
安師父家其後兩帝別在
師父弟師楊家在江南不刻
但有前三歲于頃在京師
盡僧得此五番合為一軸今
妙工以墨錦標飾以玉軸趙
可觀美安家又有舂公祭伯

临宋·苏轼帖（39-2）

父豪州刺史文絮姓季明文
皆天下奇書也
一夜尋黃居寀龍不獲方悟半
右有肉能於豪寄
必姬酒尖句口漂
月前昙曹光州借去摹搨更
湏一為月方取得恐王君疑是
番倒悔且告子細說与縠取得
即纳去也郤寄團茶一餅与
言雜其好事也
軾再啟久留叩恩頻蒙饋餉
深為不皇又厚寵若不克赴

临宋·苏轼帖（39-3）

天际乌云含雨重楼前
红日照山明嵩阳居士今
何在青眼看人万里情此蔡
君谟梦中诗也仆在钱塘
一日谒陈述古邀余饮堂

临宋·苏轼帖（39-4）

前所闇中坐上小書一紙君謨
真迹也縴勁新嫵姸生眼底
愛尋舊事上眉尖問君別
後熟為少得似春潮夜
添又有人和云長垂玉筯雙
頰臉上爲金釵露拂尖
万斛閑愁何勿畫一分真態
更難添二詩涉筆已覺波瀾
不知誰作也

临宋·苏轼帖（39-5）

天際烏雲含雨垂梅前
紅日照山明嵐陽居士
今何在青眼看人萬里
情此蔡君謨夢中詩也
儋耳錢塘一日謁陳述古
邀余飲堂前小閣中坐
上小書一絕君謨真迹也

临宋·苏轼帖（39-6）

約略新妝生眼底侵
尋舊事上眉尖問君
別後燕為少得似春
潮夜：添又有人和云長
乘玉一助珠糝臉皆為
金釵雲鬟拗尖古斛闌
怎何日盡一分真態叟

临宋·苏轼帖（39-7）

難湊二詩皆可觀後片
不知誰作也
杭州營一耕周韶勾當蓋
奇茗嘗与君謨鬪勝
主韶又知作詩子容過
杭迷古郎之韶法求落
藉子容曰可作一絶韶援
筆立成曰隴上藥窠空歲

临宋·苏轼帖（39-8）

月驚思看囬首自梳
卻開龍笔放雪衣如長
弟觀音舡咒經語时有
服承白一哇噗頰遂兰浴
藕同輩皆有詩送之三
人者寂善胡林翠云澹粧
輕素鶯卻紅稍入朱欄

临宋·苏轼帖（39-9）

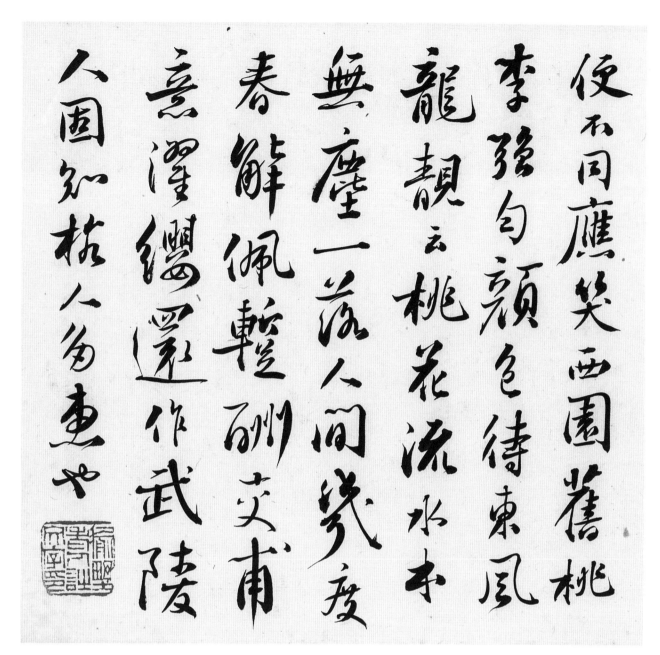

使不同麈笑西園舊桃李殘句顔色待東風龍靚云桃花流水本無塵一落人間幾度春解佩輕迢交甫意澤綢邈作武陵人固知桔人為惠耶

临宋·苏轼帖（39-10）

唱陽關弟四聲

洞庭春色賦

憑仗幽人收艾納國香和

雨入青苔湖光瀲灩晴

偏好山色空濛雨亦奇

若把西湖比西子淡粧濃

抹總相宜濟南春好雪

初晴行到龍山馬足輕

雖使君莫忘雲之溪女能

临宋·苏轼帖（39-11）

尋舊事上眉尖問君
別後煞憑少得似春
潮夜夜添又有人和云長
天際烏雲含雨重樓
前紅日照山明嵩陽居
士今何在青眼看人万里
情此蔡君謨夢中詩也

临宋·苏轼帖（39-12）

仆在钱塘一日谒陈述古

邀余饮堂前小阁中

钱穆父僧韵见赠复以

元韵答之 眉山苏轼

双猊踞砌龙缠栋金

井辘轳鸣晓瓮小殿

要褰碧玉钩大宛立使

朱丝鞚风驭宾天云雨

临宋·苏轼帖（39-13）

临宋·苏轼帖（39-14）

已覺侍史疲於送春還
宮柳一轉要支活雨入御
春容自顧風琴不成弄
溝犨甲動借君四語寫
元祐元年二月廿三日碎
書新歲未獲展慶祝頌無
軾啟新歲未獲展慶祝頌無
窅耜睛起居何如日起造必有
涯何日果の入城昨の得云擇書過

临宋·苏轼帖（39-15）

履而後艱常智耳既懲弗省庸非
懵所以百子萬志士欲持建鼓撾省訴
憤愚度量幾相越聽者一二襄耳克
尊丈不及作書近以中婦喪三公私紛
兄珠無聊也且為達此懇軾又白
京酒一壺送上孟堅延順必更佳
軾上邑源兄十四日
大人令致懃為催了禮書事兄未及上
阿邘日得寶月書皆承批問令子
監簿必安腠未及脩深軾報了
道源無事只今可能杜顧啜茶否有少

临宋·苏轼帖（39-16）

事須畫面白孟堅必已好書也軾上此

留得姜家剪寶在再亦好去嫁辜卓

此法較多懼較少朝～舍兩看梨花

旎到天池枝到石對分與怨兩無尤

過叩頭稍踈奉言論傾仰增劃晚

乘起居何如適有人惠廬山茶輒分

兩喲不知可嚟各筹建茗三品漫

納吉不罪浣瀆石一し過叩頭上貼孫

仙尉閣下石格畫維摩贊我觀

眾工二師人持一藥療一病風勞

欲寒氣欲煖肺肝胃腎更平桐

临宋·苏轼帖（39-17）

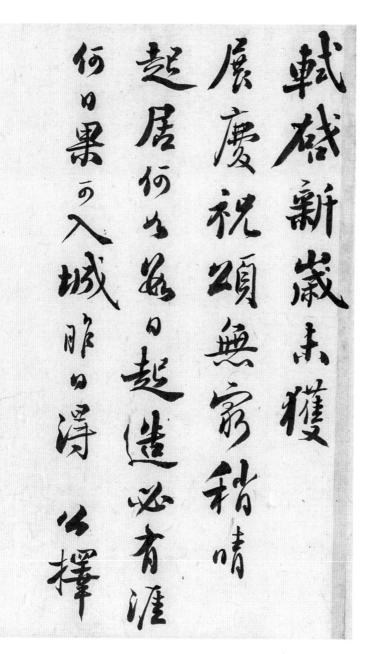

临宋·苏轼帖（39-18）

書過上元乃行計月末間到

此

公亦以此時來如何之竊計上元起

造尚未畢之杪而月不出無緣

李膺夜游也沙榜畫一龍旦夕

附陳隆船主次參先附扶勞

齊去此中有一鑄銅匜歌僧

雨收建州未蔡丹字並推試令

依樣造眷兼遺眷閩中人

临宋·苏轼帖（39-19）

184

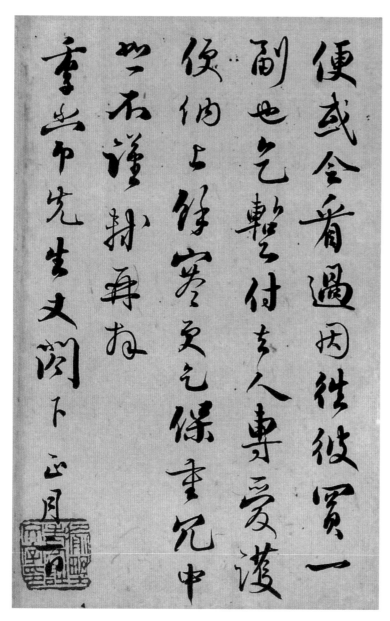

临苏轼帖（39-20）

舳千里旌旗蔽空釃酒臨江橫槊

賦詩固一世之雄也而今安在哉況吾

与子漁樵於江渚之上侶魚蝦而友

麋鹿駕一葉之扁舟舉匏樽以相

屬寄蜉蝣於天地渺浮海之一粟

哀吾生之須臾羨長江之無窮挾

飛仙以遨游抱明月而長終知不

可乎驟得託遺響於悲風蘇子

曰客亦知夫水与月乎逝者如斯而

未嘗往也盈虛者如彼而卒莫

消長也蓋將自其變者而觀
之則天地曾不能以一瞬自其
不變者而觀之則物與我皆
無盡也而又何羨乎且夫天地

临苏轼帖（39-22）

歌窈窕之章少焉月出於東山
之上徘徊於斗牛之間白露橫
江水光接天縱一葦之所如凌
万頃之茫然浩浩乎如憑虛御
風而不知其所止飄飄乎如遺世
獨立羽化而登僊於是飲酒
樂甚扣舷而歌之歌曰桂棹

临宋·苏轼帖（39－23）

表具之德稱其服位主俱
榮食浮於人上下交病朕之為
天下慮甚於鄉之自為謀也
思而後行有出無反成命不
再鄉毋復顧所乞且不允
仍斷来章
反字不是及字且子細點
對切し
袁具之論材考德聖人所以公
天下難進易退君子所以善
身權之以義乾為輕重訓兵論

将威懷戎狄郷以是事上豈
不賢於遊巡退避也哉所請
脫讓顯者舊取其宿望
宜不許仍斷来章無起控
善言俊乂待其成材廉前
後相継朝不盡人則堂陛自
隆國有所恃方今在廷之士
孰非華髮之良而偏以廉
强之筆为遠引之計於義

临宋·苏轼帖（39-25）

未可蓋難曲徇所請宜不允

故兹詔示想宜知悉

勅安燾省所劄子奏乞解

政事退守便州事具悉卿

之屢請固非矯激膚之留行

亦豈空文內之樞機之謀外

之疆場之議責阮身任

義難家祠夫餙小行竟

小廉務為難進易退此

临宋·苏轼帖（39-26）

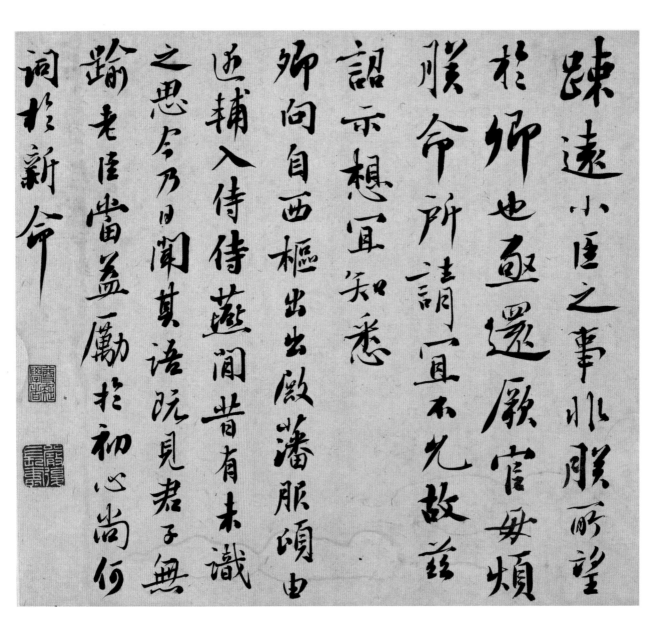

陈远小臣之事非朕所望

於卿也亟还顾宫母烦

朕今所请宜不先故兹

诏示想宜知悉

卿向自西枢出出啟藩服颂由

迩辅入侍侍燕闲普有未识

之思今乃日闻其语阮见君子无

踰老臣当益勵於初心尚何

词於新命

临宋·苏轼帖（39-27）

双猊踞礎龍纏棟
金井轆轤鳴甕小
殿東廉碧玉鈎大

临宋·苏轼帖（39-28）

宛立仗朱絲鞚
風馭賓天雲雨隔孤
臣忍淚肝腸痛羔羨君
壽氣風生座落筆陰
撲觽言永上尊曰灑
黃村賜茗時々開小
鳳開門門憐我老太

临宋·苏轼帖（39-29）

玄给札看君賦雲

夢金奏不知江海眠

木桃屢費瓊瑤重

堂帷塞雲步囷進機

已覺侍史疲奈送春

還宮柳要支活雨入

御溝鶼鶼申動俟君

临宋·苏轼帖（39-30）

195

妙語寫春容自頗風

琴不成弄

元祐元年二月廿三

日醉書

軾礎新歲未獲

辰慶祝頌無窮稍嗜

起居何如紙日起造必有涯

何日果可入城昨日得公擇

临宋·苏轼帖（39-31）

書過上元乃行計月末間
到彼公亦以此時来如何之窘
計上元起造尚未畢工軾亦
自不出無緣奉陪夜游也沙
枋畫一龍旦夕附陳隆船去此中
次令先附挾爲齎去此中
有一鑄銅匠欲借
而收達州木茶臼子并椎試

临宋·苏轼帖（39-32）

今依榡造看兼道有闽
中人便或令看過因往彼
買一副也乞輅之付去人專愛
護使納上餘窜文之保重兒
中必不謹拭弄丸
季常先生丈閤下　正□
子由亦言方子朋者他亦不甚
怪也如州柳中舍已到家言之乎
未及東慰疏且告伸意之柳丈
眼明書人還印車如次
知壁畫之壞了不須快帳但頓
著潤筆於屋下不穛吝好

临宋·苏轼帖（39-33）

書過上元乃行計月末間到此
公亦以此時来如何々々竊計上元起
遣當未畢工甫赤自不出無緣奉
陪夜游也沙枋畫一龍旦夕附陳
隆卿去次今先附杜方尊去此

临宋·苏轼帖（39-34）

中有一鑄銅匱欲借兩收建州本
蔡臼子弟椎試令依樣造看兼
適有蜀中人便或令看過因往彼
買一副如之輕付吏人專三次護使
枝舟故季常先生文閣正月
納上慥窒更不保重死中如石謹
軾碣人柔得書不意伯誠遽重
於此衰懲不已宏才合德百未一
報而此於是耶季常篤於先兄
第而於伯誠尤相知照想聞之

临宋·苏轼帖（39-35）

無復生意矣不上念門戶付囑
之重下思三子皆未成立任情而至
不自返則闊友之意蓋未可量
伏惟深照死生聚散之常理悟
憂哀之無益釋然自勉以就
遠業軾蒙交照之厚故吐不諱
之言必深察也本欲便往而慰
又恐悲哀中反更撓亂進退不
皇惟萬之寬懷毋忽鄙言也不一
軾再拜

临宋·苏轼帖（39-36）

軾啟人来得
書不意
伯誠遘
宏才令德百未一報而止於
是耶季常以篤於兄弟
而於先弟兩於
伯誠尤相知照想閒之無復
生意萬不上念

軾啟人来得書不意伯誠遘
宏才令德百未一報
而止於是耶季常以篤
於先弟兩於
至於此衣愕不
至於此衣愕不已

临宋·苏轼帖（39-37）

門戶付囑之重下思三子
皆未成立任情而至不自知
返則朋友之憂蓋未可量
伏惟深照死生聚散之常
理悟憂哀之無益釋然
自勉以就
遠業拭以家
反照之厚投吐不諱于之言必
深察也本欲便徃而慰又

恐悉名中久更挠乱進

迟不皇惟万二宽懷毋忽

鄙言也不一之拭毎拜

知廿九日挛挂不能一哭其

靈柩貪千万之酒一擔告为

一醉之苦痛〳〳〳〵

此帖见三希堂榻本

高庙评云英風逸韻青出干原

光绪廿四年五月望日 八搭

临宋·苏轼帖（39—39）

副雨望廣陵四達之衝人事
良可厭又有送故迎新之勞廿
日迫文字三日極少然旨甘之奉
易豐又有甥在親前此之人生極
可意事且主人相與平生傾倒
餘復歸言閒說文潛有嘉除甚
慰孤寂但未知乃何官耳山川悠
遠臨書懷想不可言千萬為親自
重樽前頗能剛割酒否每思公
在魏時多小疾亦不然忘念不次
庭堅叩頭上

临宋·黄庭坚帖（9-1）

無咎通判學士老弟五月吾

雲夫十弟得書知侍奉廿五

叔母縣君萬福開慰無量

諸兄弟中有肯為眾竭力治

田園者于麟居六何能久堪

復議處對否承兄和名字

曲折合族圖欲為完書美但

欲為其中有才行者立小傳尚

未就耳麗老傷寒論無日

不在几案間亦時~擇默識
者傳本與之此奇書也頗校
正其差悞矣但未下筆作序
成先送成都開大字極也後任
可寫矣蘄州藏記六石忘倦老
来趨懶枹稽緩如此耳壽壽
壽安拈東卿一月中俱不起
間之悲塞二子雖育水磑為
生資々頤弟六能周旋之乎

临宋·黄庭坚帖（9-3）

窭窘之事计之顾必能尽力

矣叔母不甚觉老否徐氏妹

嫁居如何调护令不卖耶无期

桐见千万为亲自爱十月十一兄

庭坚报报雲夫七弟

临宋·黄庭坚帖（9-4）

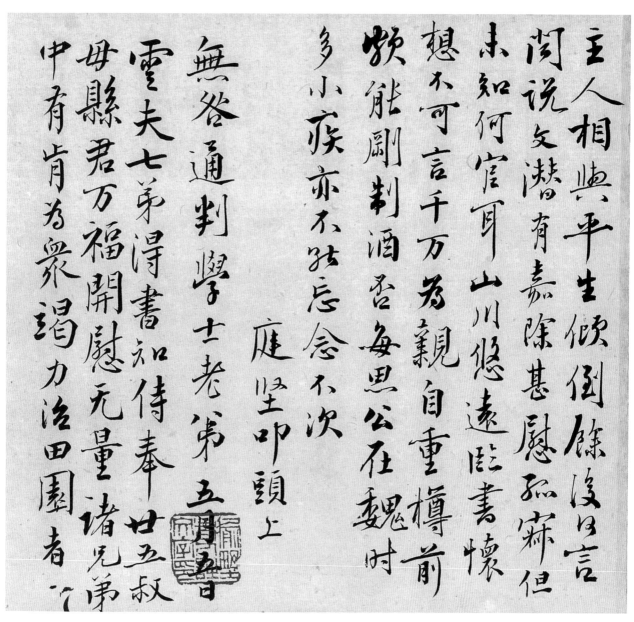

临宋·黄庭坚帖（9-5）

庭堅叩頭比因南康簽判李次山
宣義舟行奉書并寄雙井
計夏末乃得通徹耳急足去
伏奉三月六日手海審別來侍
奉萬福何慰如之患寄鮑詩
楊州集實副所望廣陵四達
之衝人事良可厭又有送故迎
新之勞什伯近文字之日極少
然旨甘之奉易豐又申婣在
親前此六人生梗可意事且

临宋·黄庭坚帖（9-6）

庭坚叩頭比因南康簽判李次山
宣義丹行奉書并寄雙井計
夏末乃浔通徹百怠呂去伏奉
三月六日手海審別来侍奉万福
何慰如之惠寄範詩楊州集賢

庭堅叩頭比因南康簽判李次山
宣義舟行奉書并寄雙井
計夏末乃得通徹百怱忘者
伏奉三月六日手誨審別來
侍奉万福何慰如之惠寄範
詩楊州集實副所望廣陵
四達之衝人事良可厭又有送
故迎新之勞汁因近文字少日
極少然旦廿三奉易豐又兩

临宋·黄庭坚帖（9-8）

212

甥在親前此二人生極可意事
且主人相與平生傾倒餘復何
言閑說文潛有嘉除甚慰孤
寂但未知作何官耳山川悠遠
臨書懷想殊可言千萬為親自

临宋·黄庭坚帖（9-9）

磻溪伊尹佐時阿衡奄
宅……布射遼彈熱琴
恬筆倫紙鈞巧任釣
釋紛利俗並皆佳妙毛施
淑姿工顰妍笑年矢每催
曦暉朗曜
璇璣懸斡晦魄環照
指薪修祜永綏吉劭矩步
引領俯仰廊廟束帶矜
庭徘徊瞻眺孤陋寡聞愚蒙

临宋·赵构帖（4-1）

具膳餐飯，適口充腸。飽飫烹宰，饑厭糟糠。親戚故舊，老少異糧。妾御績紡，侍巾帷房。紈扇圓潔，銀燭煒煌。晝眠夕寐，藍筍象床。弦歌酒讌，接杯舉觴。矯手頓足，悅豫且康。嫡後嗣續，祭祀蒸嘗。稽顙再拜，悚懼恐惶。牋牒簡要，顧答審詳。

临隋·赵构帖（4-2）

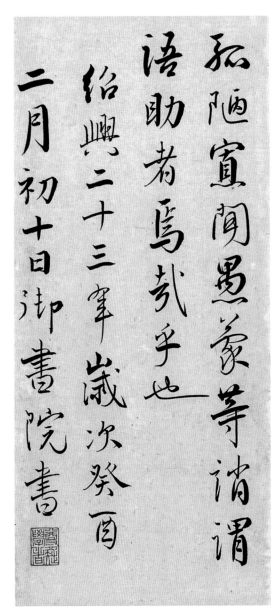

髭垢想浴执热顾流髅骤

愤特跋躍超骧誅斩斩斩斩

斩斩贼益捕

孤陋寡闻愚蒙等诮谓

语助者焉哉乎也

绍兴二十三年岁次癸酉

二月初十日御书院书

临宋·赵构帖（4-4）　　　　　临宋·赵构帖（4-3）

基顿首奉书

伯行至孝尊契元苦次 初六日相

见言後两日而归造请甚迟而

勒句蜂舟生邻计

浸者心旦旦夕亦不谁写棍站

谕及 艿艿哉篆一顾云

及两扁圆画元分付虑以家

一剥墓其人妈谁游乐虑剥

彦归之易价像剥卑价之

权斋水竹言次僧二百询

书展两怀死一并逼面修

以晓不室基顿首

临元·陈基帖

正德丙子九月守仁顿

南赣之寿大司马王公

道至太常夕楼兴

以大司寇莲水鲁鲁

之少司成双清浔云

与集诗於清逍山又

诗於侍山亭又舟诗

於大司空第又出诗

於江浒然犹句而妈

临明·王守仁帖（3-1）

临明·王守仁帖（3-2）

大司寇董云少司成渡文
清任公書与集詩於清凉
山又錢於借山亭文再詩
於大司寇亭弟又古詩於沈江
詩云出禅句而始即庵次韵
車硯動不當刻之意
未去先替別後興百年口地
文途台二書詩大三人尔
他日城去一中之湯与惆云
利肺搞云怙雷雲如贅眉
莹怡与手差二宫乃知是重
逢之葉时